손끝으로 추억하는

사랑하는 예쁜

정현영 도안 김두엽 그림 김소영 총괄

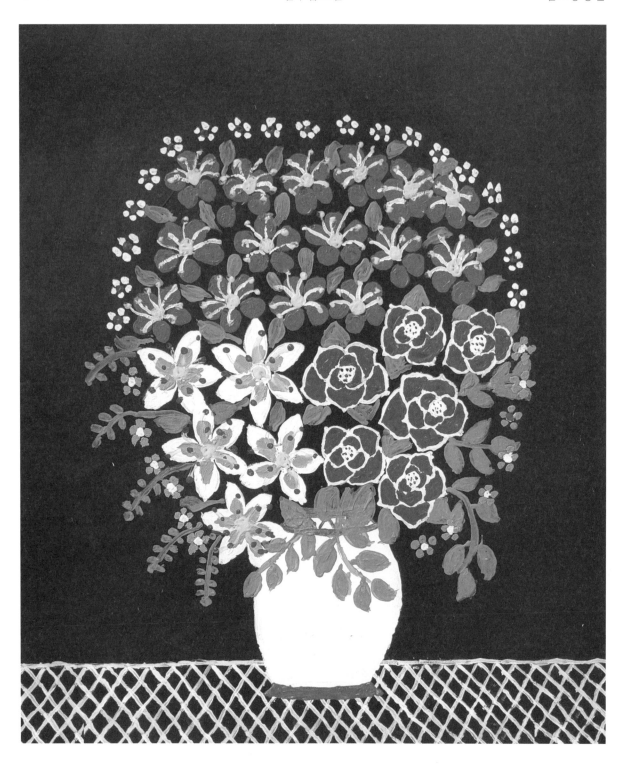

서 사 원

프로필

작품
김두엽

'한국의 모지스'라 불리는 시니어 화가이다. 80세까지는 바느질을 하며 생활했다. 83세 가을쯤 달력 뒷면에 연필로 조그만 사과 하나를 그렸는데 화가인 아들 현영이 보고 아낌없는 칭찬을 해준 게 그림을 그리기 시작한 계기이다. 그때부터 96세가 된 지금까지 하루도 거르지 않고 그림을 그리고 있다. 그림으로 노년의 삶이 더 풍요로워지는 경이로운 경험과 매일 하고 싶은 일이 있다는 즐거움을 나누고 싶어 이 책 『웰에이징 시니어 컬러링북 시리즈(총 3권)』를 집필했다.

도안
정현영

정현영 화가 유튜브

서양화 화가이다. '제34회 대한민국 미술대전(2015)' 구상 부문 입선으로 등단했다. 11세까지는 정현호, 54세까지는 이현영으로 살았고 지금은 정현영으로 살고 있다. 정현호부터 정현영까지 그림을 그리는 것 외에 다른 일은 생각해본 적도 없을 만큼 화가를 천직으로 삼고 있다. 어머니 김두엽 화가의 창작 활동을 바로 옆에서 지켜보며 다른 시니어들도 자기 내면에 깊숙이 숨겨져 있어 자신도 몰랐던 나만의 예술혼을 만날 계기가 되길 바라며 이 책 『웰에이징 시니어 컬러링북 시리즈(총 3권)』를 집필했다.

총괄
김소영

갤러리 M 블로그

호스피스 병원 행정일 등 다양한 일을 하며 28년 동안 두 아이의 싱글 맘으로 살았다. 어느 날 그림 한 장을 사고 싶어 인터넷으로 검색하다 정현영 작가와 인연이 닿았고 결혼으로 가족이 되었다. 가난한 화가의 살림에 보탬이 되고자 시어머니 김두엽 화가의 이야기를 구술 정리해 『그림 그리는 할머니 김두엽입니다』의 출간을 도왔고 김두엽·정현영 두 화가의 그림을 모아 2021년 4월 광양에 〈갤러리 M〉을 개관했다. 김두엽 화가의 창작 활동을 도우며 전국에 계신 시니어들에게도 일상에서 그림을 그리는 재미와 기쁨을 드리고 싶어 이 책 『웰에이징 시니어 컬러링북 시리즈(총 3권)』 집필을 총괄했다.

프롤로그

아들 정현영 화가의 칭찬은 제 창작 활동의 원동력입니다. 처음 사과 하나를 그렸던 83세 가을부터 96세가 된 지금까지 현영이의 칭찬은 마르지 않는 샘물 같아요. 저는 아들의 칭찬이 참 좋습니다. 그리고 매일, 그 것도 제가 가장 재미있고 잘할 수 있는 일이 있다는 점도 정말 좋아요. 또 제가 그림을 처음 그릴 때는 밥숟 가락을 들었을 때 손이 흔들흔들 떨렸어요. 70대 중반쯤 수전증이 왔거든요. 한참을 그렇게 살았었지요. 그 런데 그림을 그리기 시작하고 얼마쯤 지났을까요? 어느 날부터 제 손이 떨리지 않는 거예요. 그걸 본 현영 이가 "엄니, 엄니가 그림을 세밀하게 그리시다 보니 수전증이 절로 고쳐졌네요!" 하더라고요. 손끝을 계속 사용하니까 손에 근육도 붙고 두뇌도 더 건강해진 것 같아요. 이 점 역시 정말 기쁘고 감사하답니다. 오늘도 저는 햇살이 가득 내려오는 나의 작은 책상에 앉아 그림 삼매경에 빠져 있습니다. 시니어 독자님들~ "노구 가 즐거울 일이 무에 있겠니……" 하지 말아주세요. 이 책『웰에이징 시니어 컬러링북 시리즈(총 3권)』가 여 러분의 일상에 즐거움과 건강함을 더해줄 거예요.

_96번째 봄을 기다리며, 광양에서 그림 그리는 할머니 김두엽 올림

저는 대학에서 서양화를 전공했습니다. 대한민국 미술대전에서 입선하여 등단도 했지요. 서양화 화가로서 그림도 많이 보고, 제 손으로 많은 그림도 그리고 있지만 제가 본 어머니, 김두엽 화가의 작품은 어디에서도 보지 못한 독특하고 예쁜 색감의 그림들이라고 생각합니다. 김두엽 화가의 그림들은 보는 사람을 미소 짓게 하는 힘이 있습니다. 이러한 열정과 재능이 같은 화가에게는 훌륭한 자극과 영감이 된다는 게 기쁘고 즐겁 습니다. 김두엽 화가가 그림 그리는 모습을 바로 옆에서 지켜보며 시니어 독자님들도 충분히 하실 수 있다 고 말씀드리고 싶습니다. 이 마음을 담아 이 책『웰에이징 시니어 컬러링북 시리즈(총 3권)』속에 담긴 김두 엽 화가의 작품을 하나하나 정성을 다해 도안으로 옮겼습니다. 이 책이 여러분들의 열정이 다시 활활 타오 를 수 있는 계기가 되기를 바랍니다.

_자연의 본질을 탐구하여 작품으로 녹여내는 화가, 정현영 올림

전국에 계신 시니어 독자님들에게 좋은 선물을 드리고 싶은 마음으로 김두엽·정현영 두 화가와 함께 이 책 『웰에이징 시니어 컬러링북 시리즈(총 3권)』를 만들었습니다. "어휴, 예쁘다! 곱구나 고와~" 하시며 눈가에 웃음을 활짝 띠고 이 책을 보시는 모습을 상상하면 절로 흥이 날 만큼 즐거운 시간이었어요. 저는 어머니 김 두엽 화가께서 그림을 그리실 때마다 "어머님, 오늘도 도화지에 꽃을 피우고 계시네요!"라고 말합니다. 이 책『웰에이징 시니어 컬러링북 시리즈(총 3권)』와 함께 하는 시니어 독자님들도 여러분만의 가장 크고 예쁜 꽃을 종이 위에 피워보시길 바랍니다.

_김두엽·정현영 두 화가의 가장 큰 지원군, 김소영 올림

채 색 도 구 소 개

크레용(Crayon)

동글 길쭉한 막대 모양의 미술 도구입니다. 질감이 단단해 손에 잘 묻지 않아 어린이는 물론 시니어도 사용하기 좋아요. 색감이 선명하고 넓은 면을 쓱쓱 칠하기 좋으니 혹시 선 밖으로 삐져 나가면 어쩌지 걱정하지 말고 시원시원하게 색칠해보세요. 『웰에이징 시니어 컬러링북 시리즈(총 3권)』를 색칠할 때는 12색 혹은 24색이면 충분합니다.

색연필(Color pencil)

색이 있는 연필 모양의 미술 도구입니다. 손에 쥔 강도에 따라 옅게 혹은 진하게 등 다양한 느낌으로 색칠할 수 있어요. 심이 얇아 넓은 면적을 색칠하기에는 적합하지 않지만 오밀조밀 세밀한 느낌으로 색칠하기 좋아요. 『웰에이징 시니어 컬러링북 시리즈(총 3권)』를 색칠할 때는 12색 혹은 24색이면 충분합니다.

수채화 물감(Watercolor)

물에 풀어 사용하는 미술 도구입니다. 물을 적게 사용하면 진하고 선명한 색을 표현할 수 있고 물을 많이 사용하면 맑고 부드러운 색을 표현할 수 있습니다. 물 조절에 익숙해지면 다양한 느낌으로 색칠할 수 있어요. 『웰에이징 시니어 컬러링북 시리즈(총 3권)』를 색칠할 때는 10색 정도면 충분합니다.

사인펜(Marker pen)

기름을 바탕으로 만들어 색이 또렷하고 번짐이 없는 '유성'과 물을 바탕으로 만들어 부드러운 수채화 느낌을 낼 수 있는 '수성'으로 나뉘는 미술 도구입니다. 또렷한 선을 그을 수 있기에 색칠 후 테두리를 그릴 때 사용하면 좋아요. 『웰에이징 시니어 컬러링북 시리즈(총 3권)』를 색칠할 때는 10색 정도면 충분합니다.

오일 파스텔(Oil paste)

많은 사람에게 '크레파스'라는 이름으로 더 익숙한 미술 도구입니다. 크레용에 기름(오일)이 더해졌기에 크레용보다 질감이 무르고 적은 힘으로도 부드럽게 칠해집니다. 색칠 후 손가락이나 휴지 등으로 문질러 자연스럽게 그라데이션 효과를 낼 수 있기에 적은 색으로도 다양한 느낌을 표현할 수 있습니다. 『웰에이징 시니어 컬러링북 시리즈(총 3권)』를 색칠할 때는 10색 정도면 충분합니다.

아크릴 물감(Acrylic paint)

물에 개어 사용하는 미술 도구로 이 책에 담긴 김두엽 화가의 모든 작품은 아크릴 물감을 사용했습니다. 색을 칠하면 빨리 마르기에 물을 적게 사용하고 여러 번 덧칠하면 유화 느낌을, 물을 많이 사용하면 선명한 수채화 느낌을 낼 수 있어요. 『웰에이징 시니어 컬러링북 시리즈(총 3권)』를 색칠할 때는 12색 혹은 24색이면 충분합니다.

웰에이징 시니어 컬러링북 시리즈

Q. 어떻게 구성되어 있나요?

왼쪽 페이지에는 채색된 김두엽 화가의 작품, 오른쪽 페이지에는 직접 색칠할 수 있는 정현영 화가의 도안 작품으로 구성되어 있습니다. 꼭 도안을 색칠하지 않아도 김두엽 화가와 정현영 화가의 작품을 한 장 한 장 감상하는 시간을 보내셔도 좋아요. 김두엽 화가의 그림을 보며 어떤 색이 더 눈에 들어오는지도 살펴보세요. 나의 컨디션에 따라 끌리는 색이 다름을 느껴보는 것도 색다른 경험이 될 거예요.

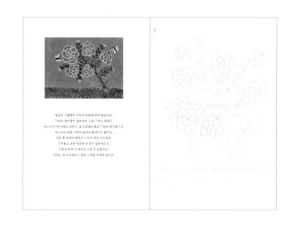

Q. 어떤 미술 도구로 색칠하면 될까요?

어떤 미술 도구를 사용하여 색칠하셔도 좋습니다. 그날의 기분에 따라 미술 도구를 고르셔도 좋고 기관이나 단체 등에서 미리 준비한 미술 도구를 사용하셔도 좋아요. '크레용+수채화 물감' '색연필+사인펜' 등 2가지 이상 미술 도구를 함께 사용하면 더욱더 완성도 높은 작품을 만들 수 있답니다.

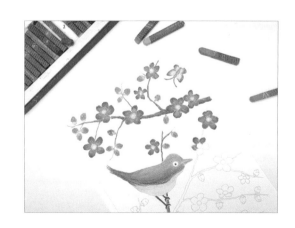

Q. 어떻게 색칠하면 좋을까요?

우선 도안 선에 맞추어 안쪽 면을 꼼꼼하게 색칠해보세요. 사인펜 등으로 도안 선을 또렷하게 따라 그려도 좋아요. 오밀조밀한 도안을 색칠할 때는 손에 힘이 많이 들어가 색칠이 좀 더 힘들 수도 있어요. 하지만 반복해 색칠하다 보면 어느새 소근육 발달은 물론 인지 기능까지 강화된답니다. 꼭 도안 선에 맞추어 색칠하지 않아도 괜찮아요. 도안 선을 넘나들며 거침없이 쓱쓱 색칠하는 것도 또 다른 재미니까요. 오늘, 나는 무슨 색으로 어떻게 색칠하고 싶은지 내 마음속 소리에 귀를 잘 기울이며 즐겁게 색칠하시면 좋겠습니다.

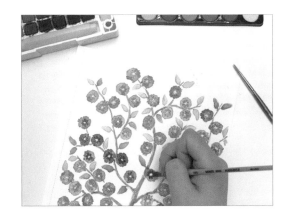

Q. 컬러링북은 색칠만 할 수 있는 것 아닌가요?

이 책『웰에이징 시니어 컬러링북 시리즈(총 3권)』에 담긴 짧은 이야기는 김두엽 화가가 독자님들에게 건네는 다정한 대화입니다. 비슷한 기억이 있다면 "맞아! 나도 그랬는데!" 하며 공감대가 형성될 것이고, 결이 다른 기억이라면 "나는 이랬는데 말이지~!" 하며 행복했던 추억을 떠올려보는 계기가 될 거예요. 좋아하는 색으로 도안을 색칠하며 두런두런 이야기도 나누고 하하 호호 웃다 보면 어느새 스트레스도 해소되고 마음도 편안해졌음을 느낄 수도 있답니다.

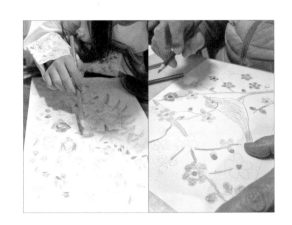

Q. 색칠한 도안은 어떻게 활용할 수 있을까요?

이 책『웰에이징 시니어 컬러링북 시리즈(총 3권)』속에 담긴 도안을 한 장씩 색칠하실 때마다 세상에 단 하나뿐인 나만의 작품을 완성했다는 뿌듯함과 성취감을 느낄 수 있을 거예요. 그중 특히 마음에 드는 작품이 있다면 자르는 선을 따라 잘라 잘 보이는 곳에 그림을 붙인 후 감상해보세요. A4 크기라 액자에 넣어 보관하기에도 좋답니다. 고마운 사람에게 선물한다면 세상 유일무이한 선물이 되겠지요?

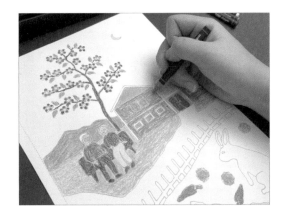

*위의 사진들은 어린이부터 시니어까지 다양한 연령대의 체험단이 『웰에이징 시니어 컬러링북 시리즈(총 3권)』를 즐기는 모습입니다.

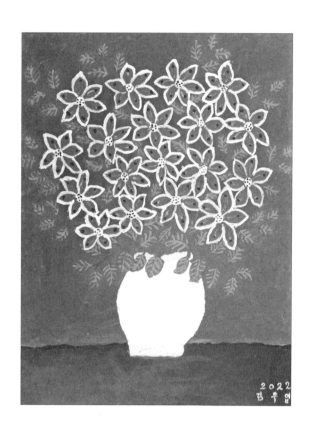

그림을 그릴 때 나의 도화지는 꽃밭이 됩니다.

저는 도화지에는 예쁜 것만 그려야 한다고 생각하지요.

그래서 당연히 꽃을 가장 많이 그리는데요, 분홍빛이 아주 곱지요?

오늘도 나의 도화지에는 꽃이 피어납니다.

우리 함께 도화지에 꽃을 피워보자고요.

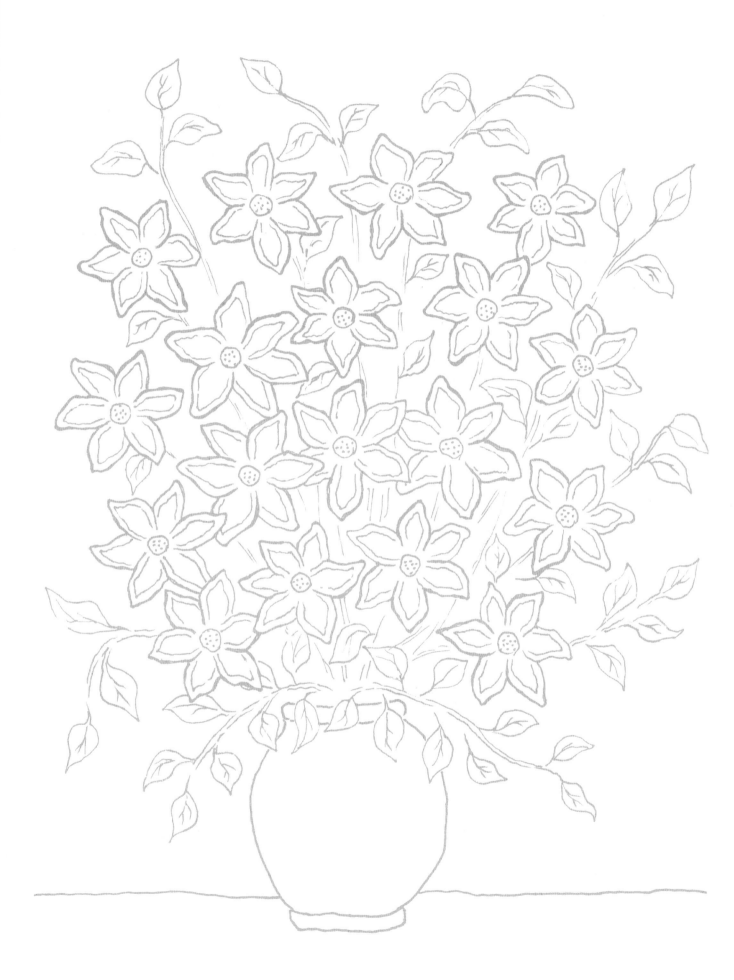

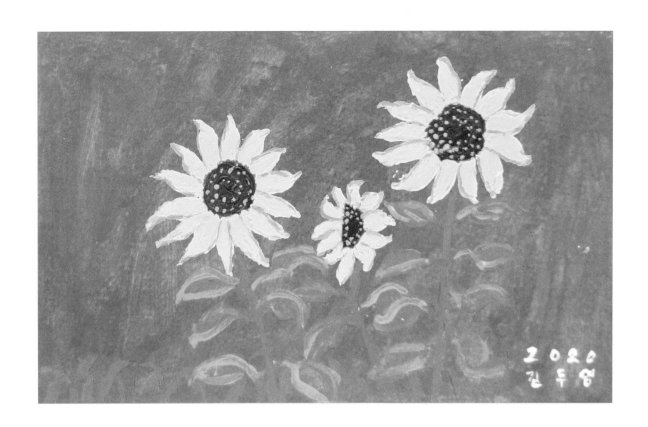

해바라기는 그리기 참 어려워요.

아크릴 물감으로 저 노란색을 표현하기가 쉽지 않거든요.

그래서 마음에 들 때까지 여러 번 덧칠하지요.

누군가가 해바라기 그림이 집에 걸려 있으면 부자가 된다고 하기에

우리 8남매와 손주들이 부자가 되길 바라는 마음을 담아 열심히 그렸답니다.

여러분도 해바라기를 예쁘게 색칠해 선물해보세요.

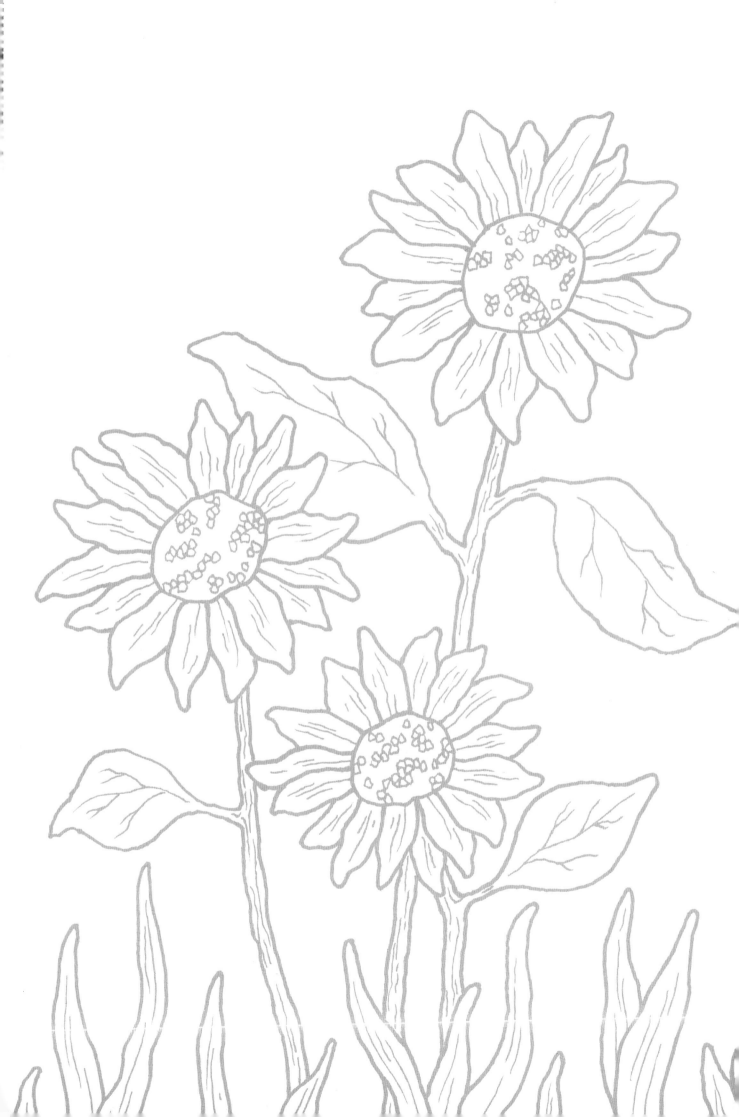

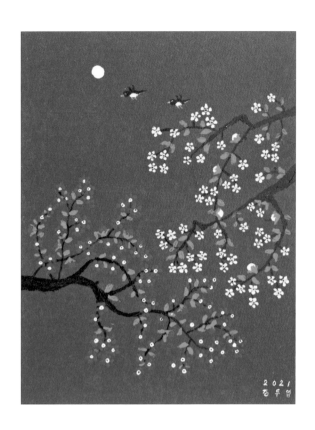

제가 사는 광양은 남쪽이라 아직 날씨는 추워도
봄볕이 화려해 꽃이 먼저 피지요.
광양 매화가 피었습니다. 새들도 지저귀네요.
밖에 나가 봄과 함께 노닐지 못하는 노구이지만,
마음만은 여전히 봄이 오는 게 즐겁습니다.

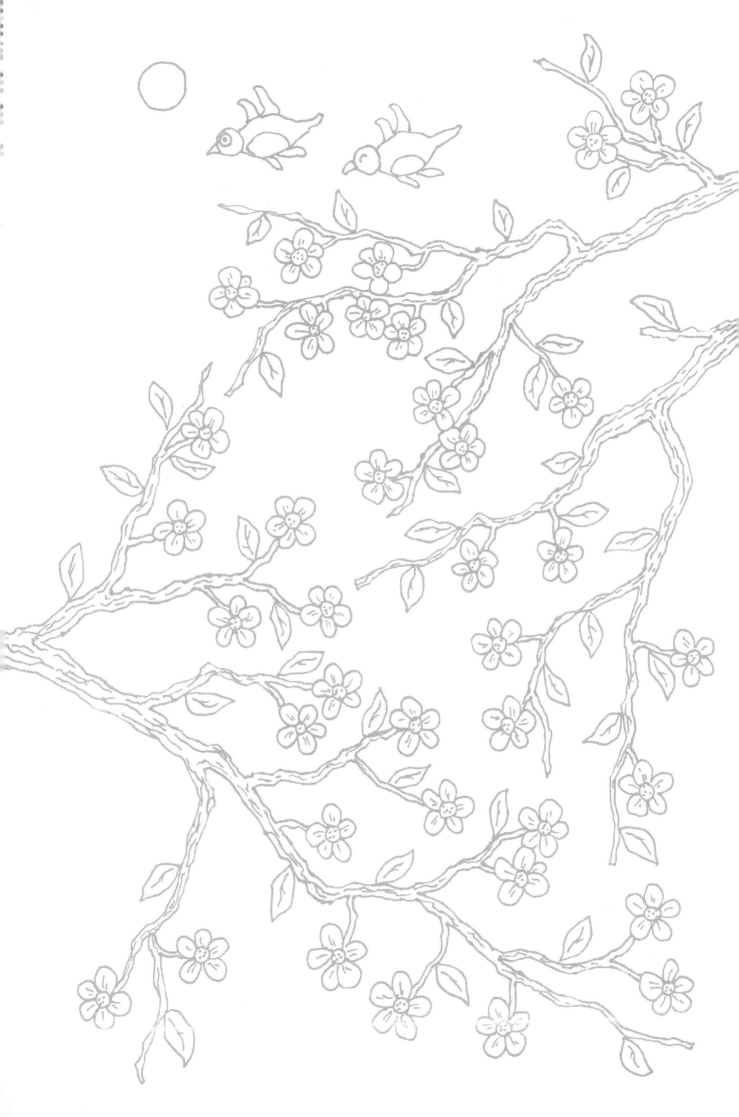

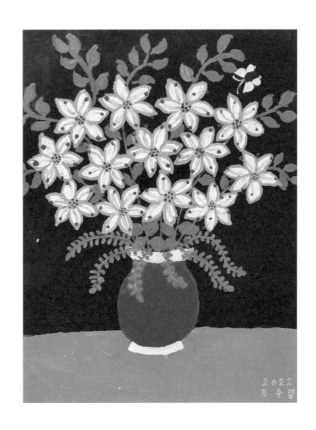

막내 현영이가 53살에 장가를 갔어요.

며느리가 몇 살 더 많다나요? 내가 상관없다고, 괜찮다고 했어요.

나도 현영이 아버지보다 나이가 조금 더 많았거든요.

며느리 생일에 현영이가 선물로 꽃을 사 와 화병에 꽂았습니다.

그 모양새가 제법 예뻐

"고거 내가 한번 그려보련다. 이리 가져와 봐라" 했지요.

다 그린 그림의 제목은 '며느리 생일 꽃'입니다.

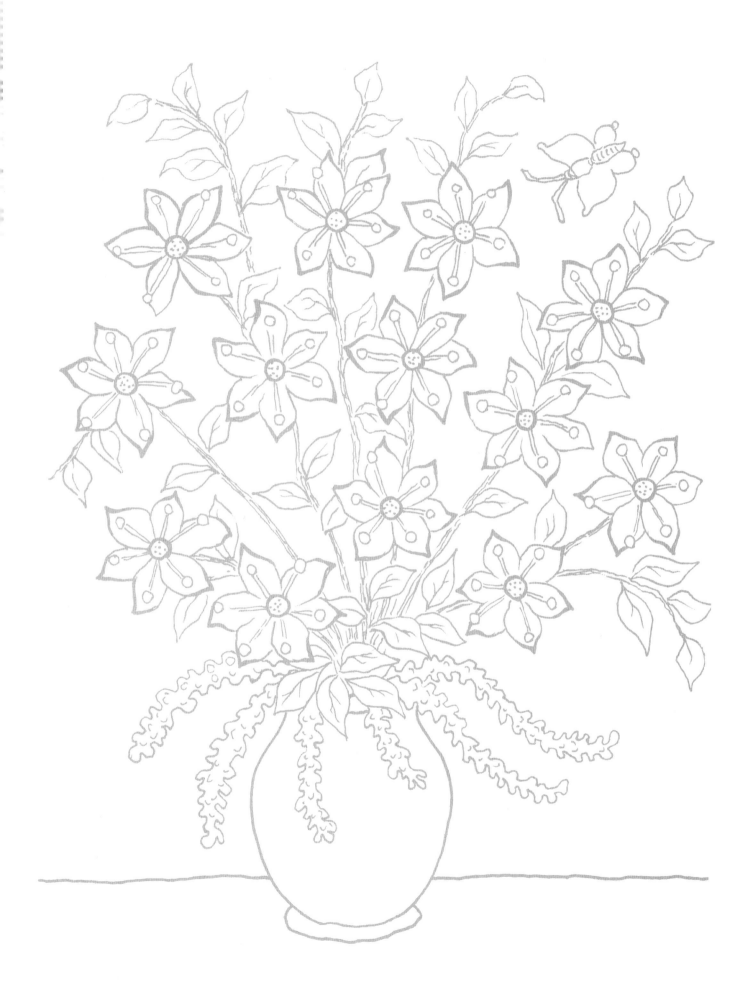

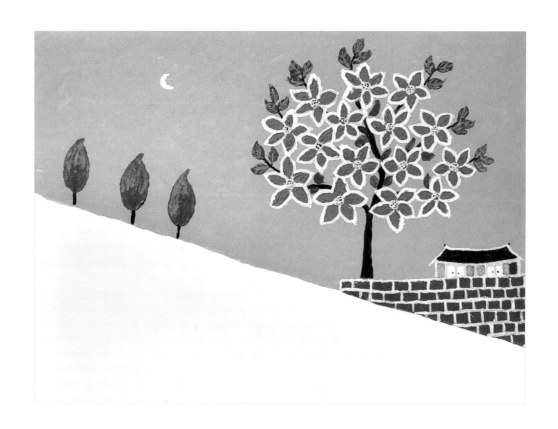

아무리 담장이 높은 집이라도 꽃나무만은 숨길 수 없지요.

이 그림 속 집도 참 예쁘지만,

저는 꽃나무가 눈에 쏘옥 들어왔어요.

저 꽃내음을 맡고 사는 사람들은 누구일까 궁금하기도 하고

꽃나무 아래 떨어진 꽃잎도 상상해봅니다.

아마 분홍빛 꽃잎을 한 잎 한 잎 주워보겠지요.

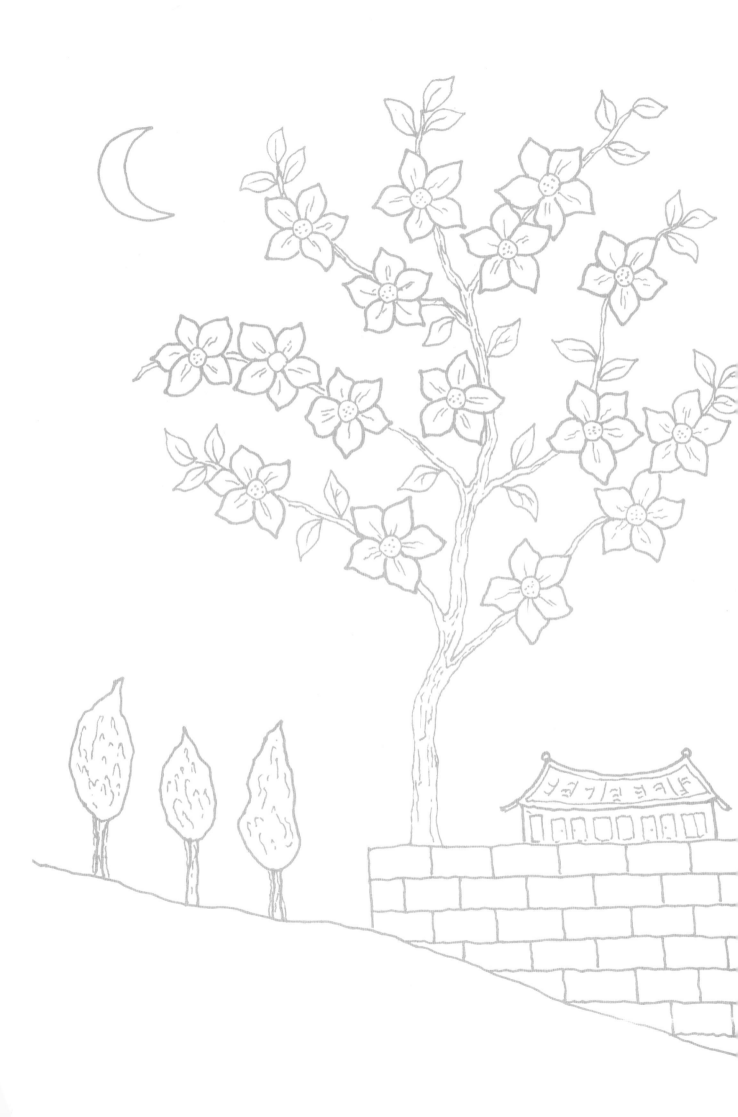

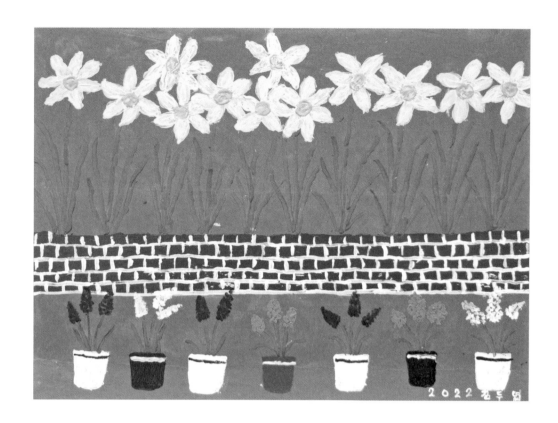

또다시 새봄이 되면서 나는 95번째 봄을 맞았습니다.

현영이가 엄니 보라고 꾸며 놓은 화단에

수선화가 방긋방긋 피었네요.

처음에는 두 송이 정도만 피었는데

하루하루 꽃들이 번지며 피어납니다.

안 그릴 수 없는 봄꽃입니다.

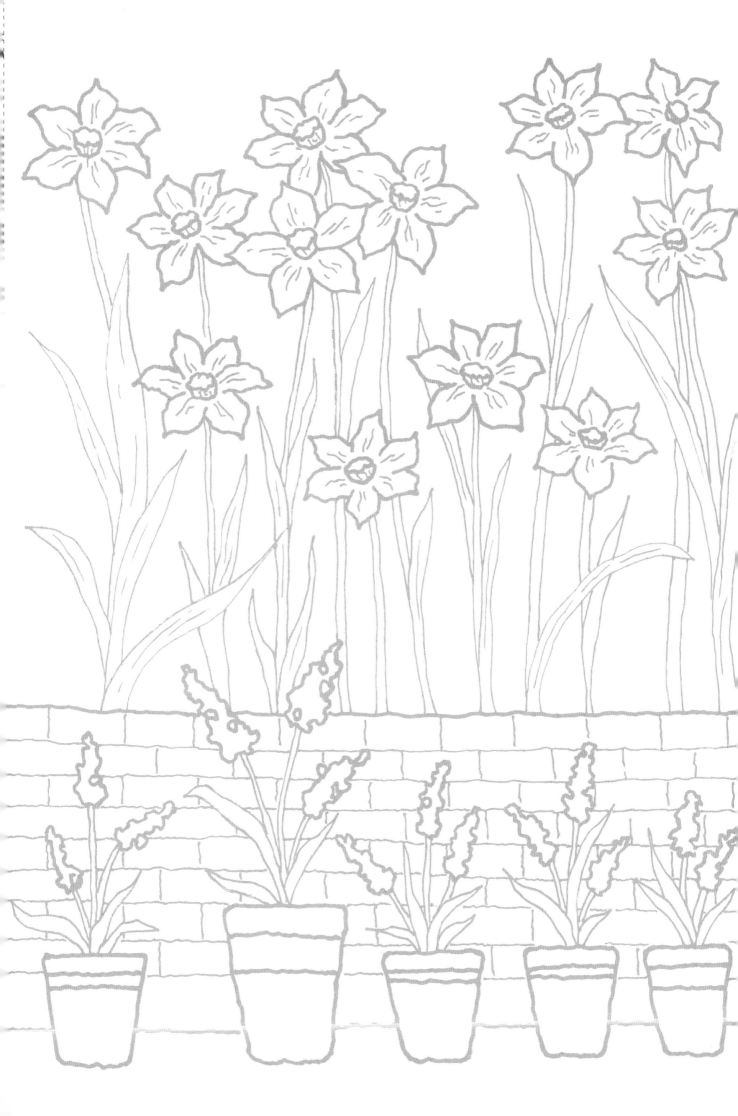

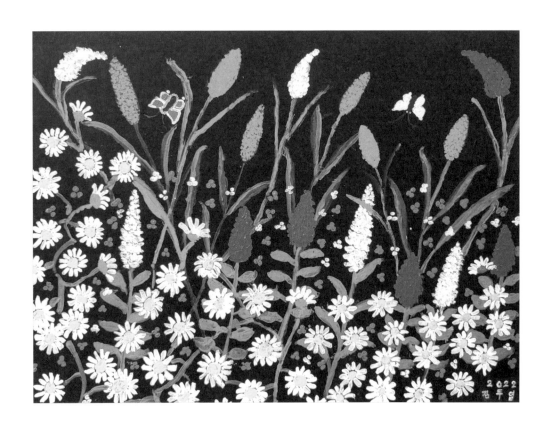

내가 사는 시골은 산책길마다 들꽃들이 활짝 피어납니다.
마을을 가꾸려고 심었던 꽃들은 진작 지고 없어져도
들꽃들은 여기저기 피어나서 걸음마다
"나를 보아요~" 하며 눈길을 사로잡습니다.

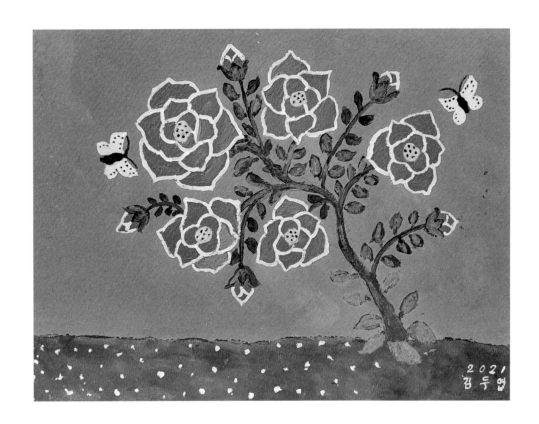

열심히 그렸건만 무언가 마음에 차지 않습니다.

"에잇, 장미꽃이 별로라서 그래!" 하고 말하니

며느리가 "아니에요 어머니, 잘 그리셨는데요?" 하며 대꾸합니다.

며느리의 말에 기분이 슬며시 좋아지긴 했지만,

저는 꽃 중에서 장미가 그리기 제일 어려워요.

그려놓고 보면 마음에 안 들기 일쑤거든요.

어떻게 하면 더 예쁘게 그릴 수 있을까요?

아직도 잘 모르겠으니 계속 그려볼 수밖에 없네요.

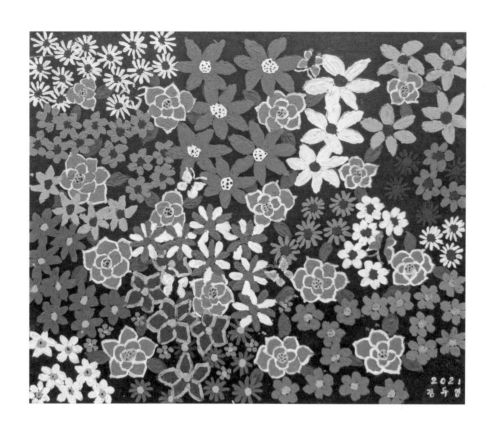

젊어서는 고추밭, 호박밭, 시금치밭, 배추밭, 파밭 등 늘 밭에서 살았어요.

시골살이에 먹을 걸 심고 키우느라 바빴거든요.

막내 현영이도 고구마밭에서 일하다 산통이 와

혼자 낳아서 밭 한쪽에 아기를 놓아두고 고구마를 마저 심은 후

보듬어 안고 집으로 들어갔었어요.

그때를 생각하면 여전히 눈물이 글썽여집니다.

먹을 게 아니면 심지 않았던 시절을 뒤로하고

지금은 꽃밭 삼매경에 빠졌습니다.

내 도화지 위에도 꽃들이 올망졸망 피어납니다.

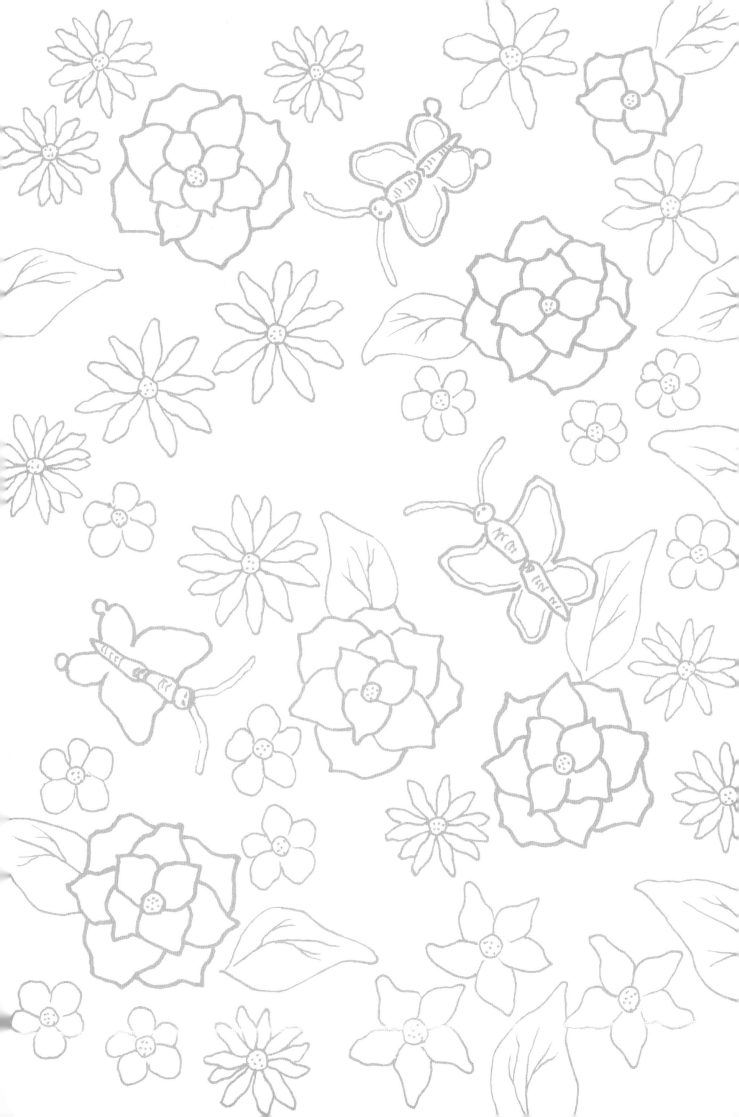

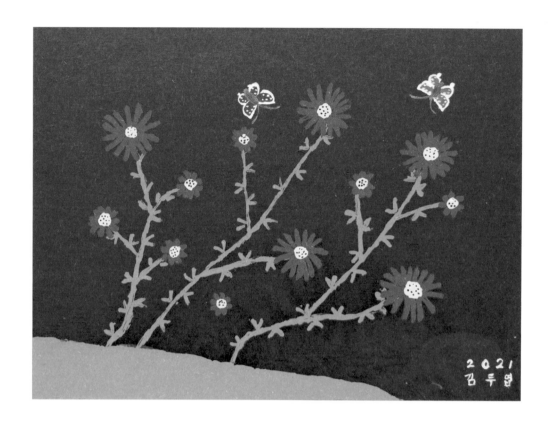

화가 아들 현영이가 그림을 그리기 위해

바탕을 검은색으로 칠한 캔버스를 여러 개 준비해 놓았네요.

시커먼 바닥에 무슨 그림을 그린다는 걸까 싶었는데

다 그려놓은 그림을 보면 "자~알 그렸다!" 하고 감탄하게 됩니다.

그럼 나도 한번 해보아야지요!

검은색 바탕에 알록달록 작은 꽃들과 나비를 그리니 더욱 돋보이네요.

아~ 그렇구나! 화가 아들에게 또 하나 배웠습니다.

이 나이에도 배울 게 있다는 게 참 좋아요.

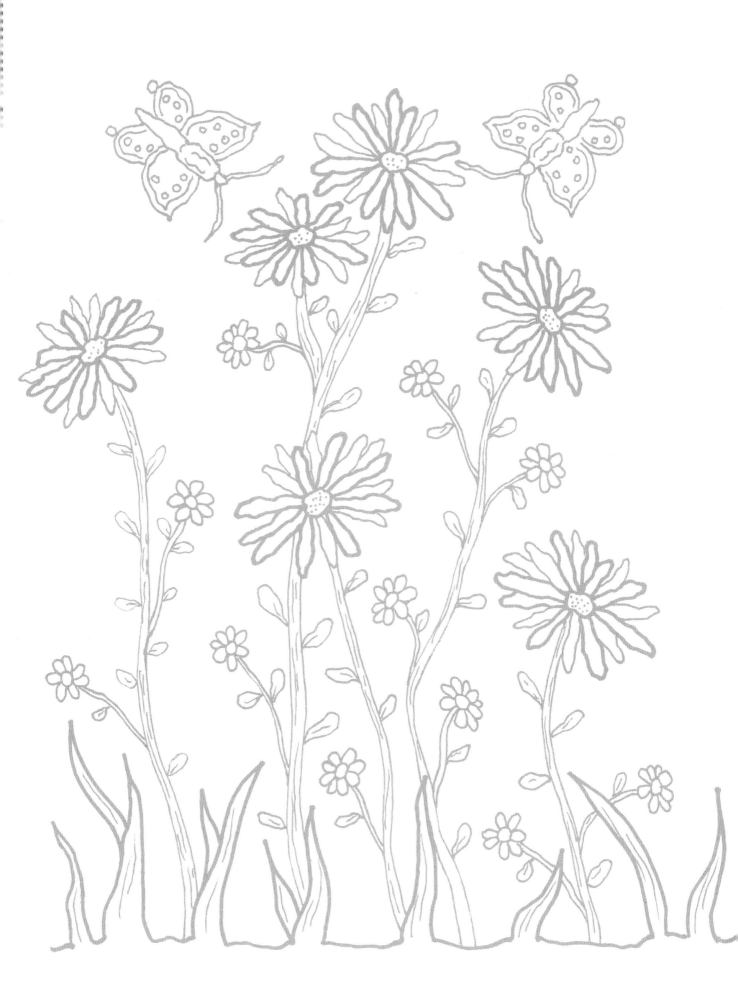

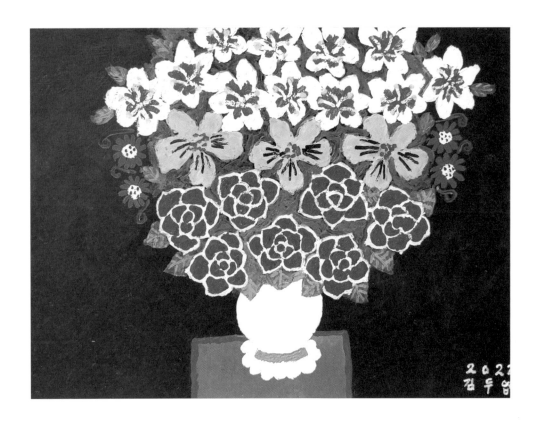

며느리 생일에는 화병 가득 꽃이 꽂혔는데

아들 생일에는 빈 화병만 덩그러니 놓여 있습니다.

옳지, 내가 축하 꽃병을 그려줘야지 싶었어요.

그리면서 꼭 첫사랑을 만날 때마다 두근거리던

17살 때로 돌아간 것 같아 설레었답니다.

"현영아~ 생일 축하해! 내 마음의 꽃이니 받아줘!"라고 말하고 싶었는데

마음과는 달리 표현이 엇나갑니다.

"애미한테 다정하게 말 좀 걸어줘~ 내가 살면 얼마나 더 살겠니?"라고요.

그래도 우리 아들이 내 마음을 알겠지요?

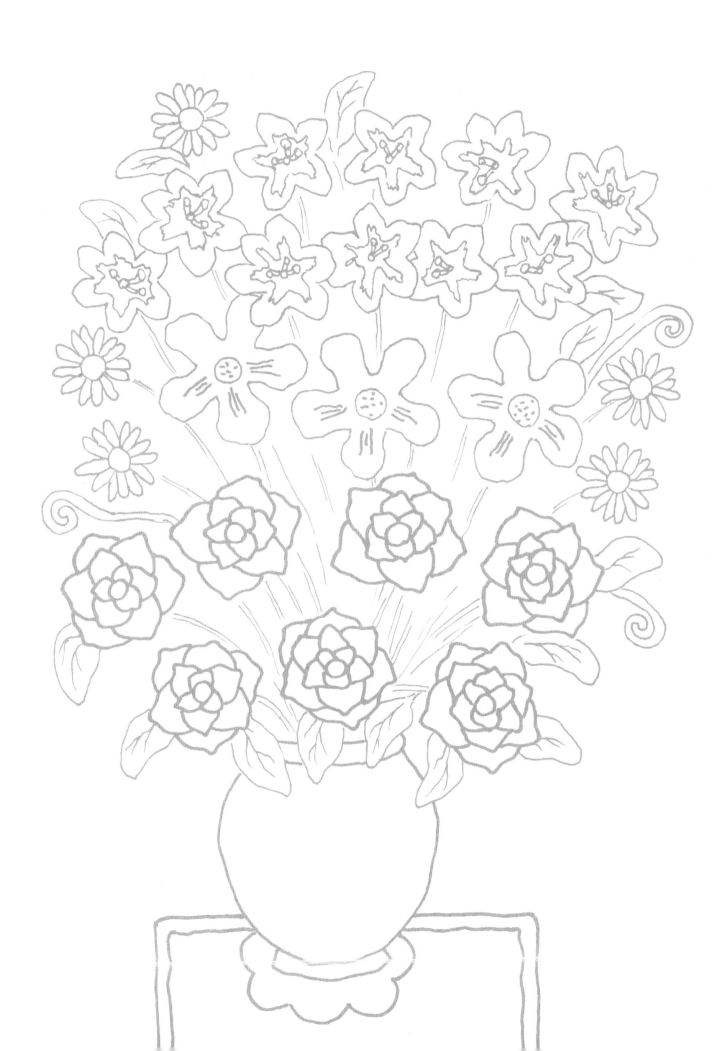

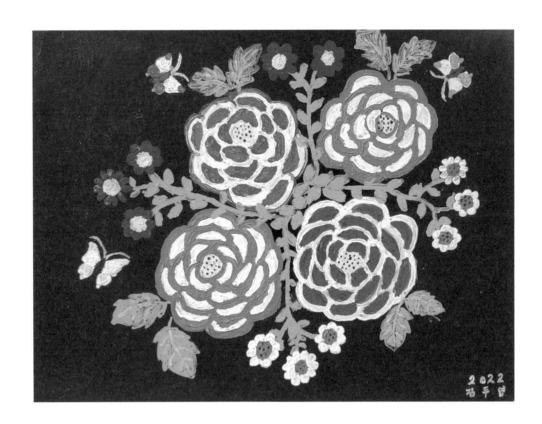

색색이 핀 모란꽃에 나비가 깃들었어요.
선덕 여왕이 받은 모란꽃에는 나비가 없었다지만,
나의 도화지에 핀 모란꽃에는
나비들이 하늘하늘 춤을 추고 있어요.
꽃에는 나비가 놀러 오면 좋잖아요.

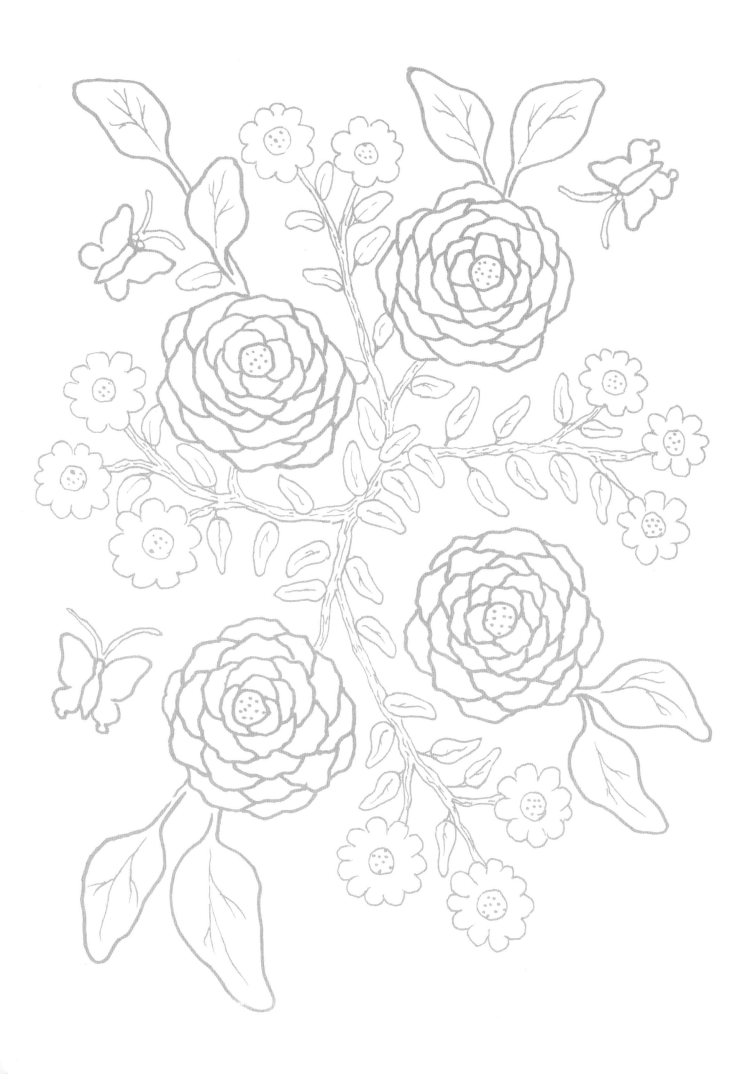

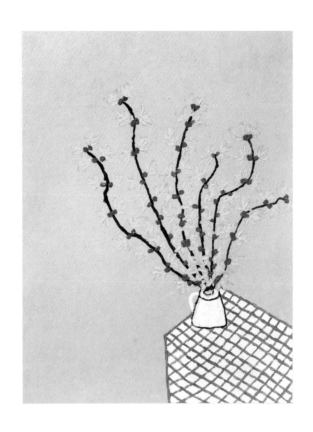

탁자 위에 노란 개나리꽃을 꺾어 올려두었어요.
노랑노랑한 꽃들이 꾸불꾸불 가지에 피었지요.
이번에는 구도를 좀 더 과감하게 잡아보았는데요.
현영 화가가 떨어질 듯 아슬아슬 가장자리에 놓인
화분이 주는 긴장감이 있다네요.
"엄니, 나는 이 그림이 젤로 마음에 들어요!"라고 합니다.
화가의 칭찬에 어깨가 으쓱해지네요.

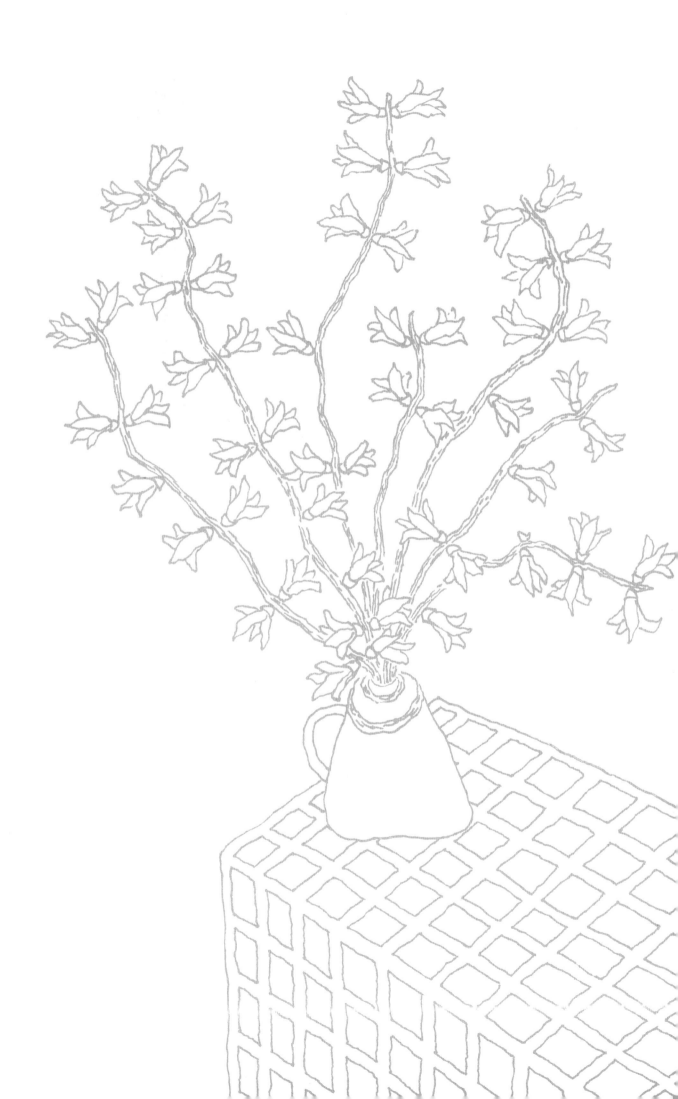

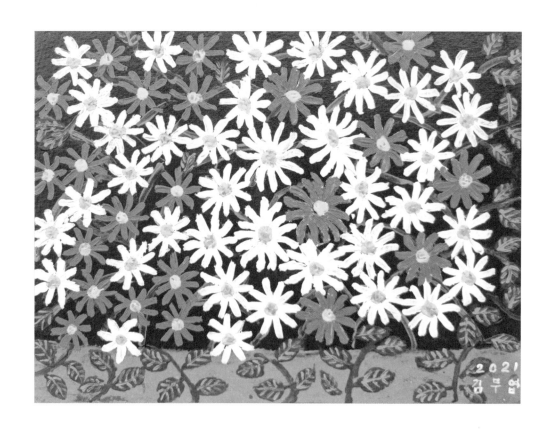

들판 가득 핀 들꽃은
누군가가 가꾸지 않았는데도 저리 예쁘게 핍니다.
형형색색으로 치장한 온갖 영화 속 주인공보다
화려하게 차려입었네요.
그려놓고 보니 예쁘지요?
기분이 좋아집니다.

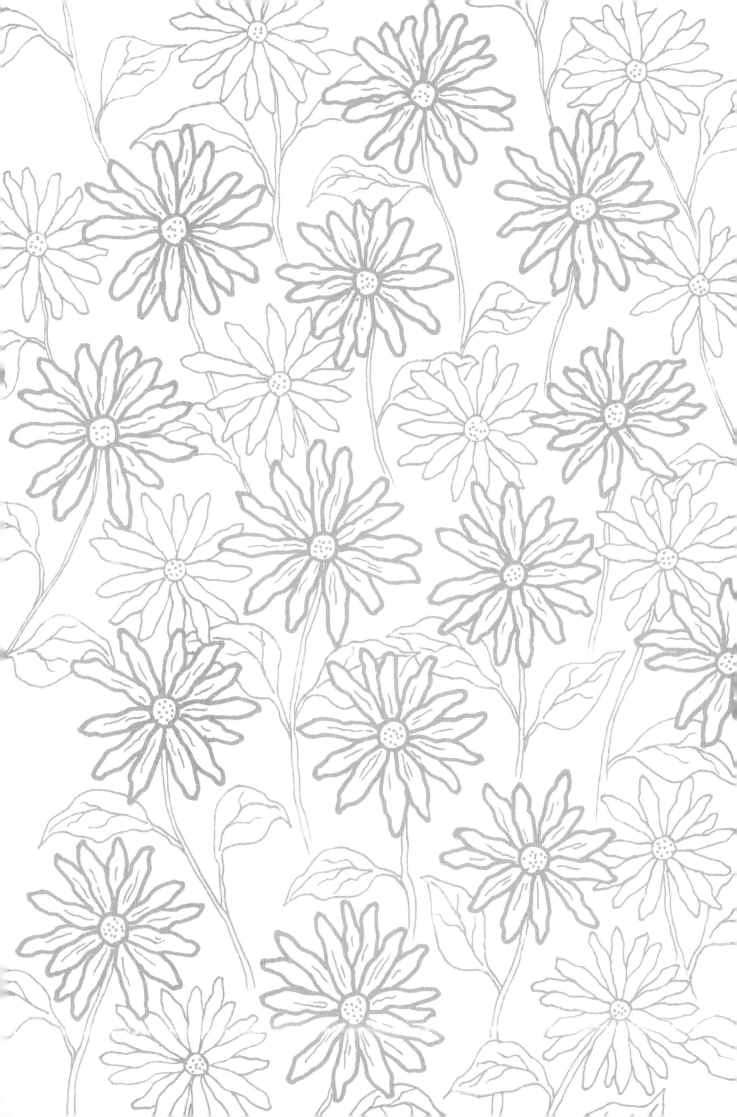

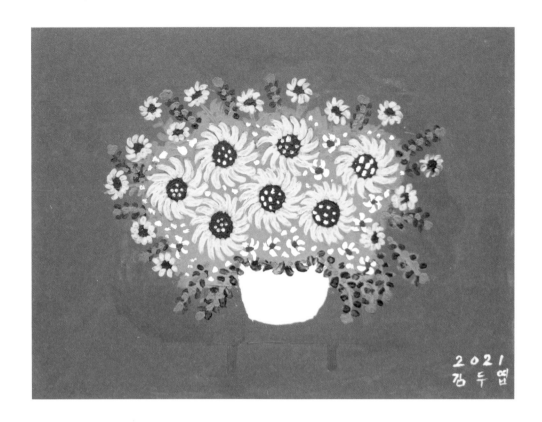

오늘은 무얼 그려볼까 하며 집에 있는 막내 현영이의 책을 뒤적입니다.

유명하다는 화가의 꽃병 작품을 보고

"이 정도라면 나도 할 수 있겠다!" 하니 며느리가

"어머니, 이 작품의 가치가 몇억이래요!"라고 하네요.

그러냐 하면서 속으로 생각합니다.

나도 이 정도는 그릴 수 있거든!

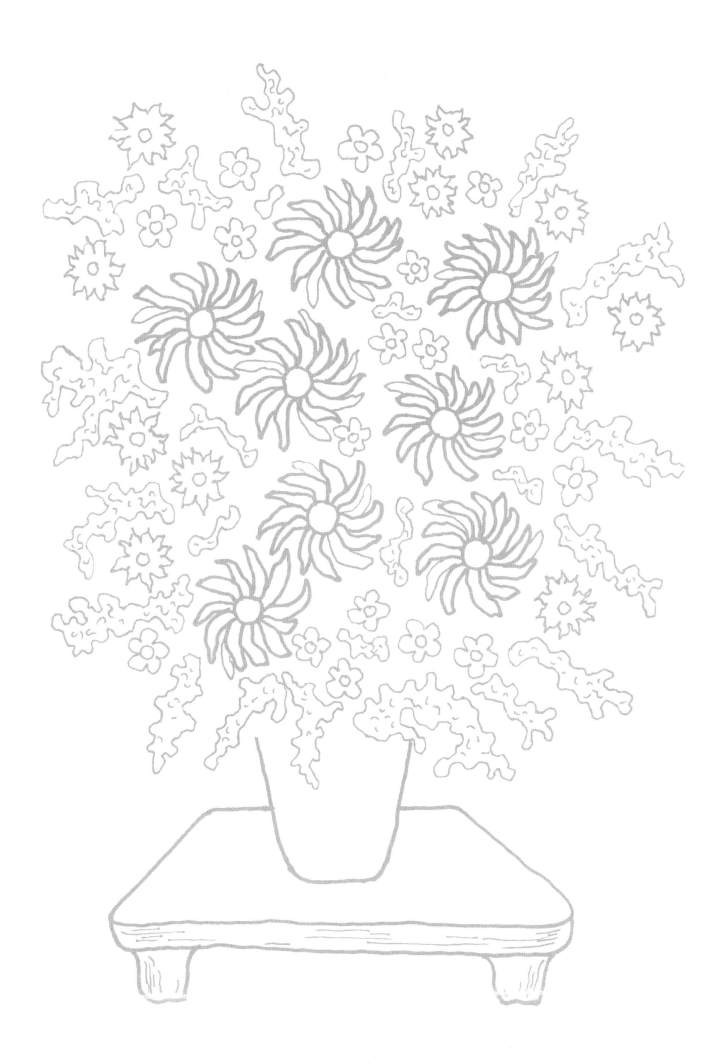

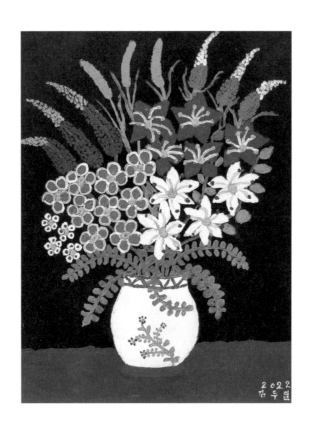

제 산책길에 여기저기 핀 들꽃 그림, 기억나시지요?

예쁘게 잘 칠하셨는지 모르겠네요.

들꽃은 들판에 핀 게 가장 예쁘다지만

화병에 꽂으면 또 어떤 느낌일까 싶어 한가득 꺾어 꽂아보았어요.

아이코, 내가 들판을 우리 집으로 가져왔네요.

역시 옳다구나 하며 그림으로 남겨보았지요.

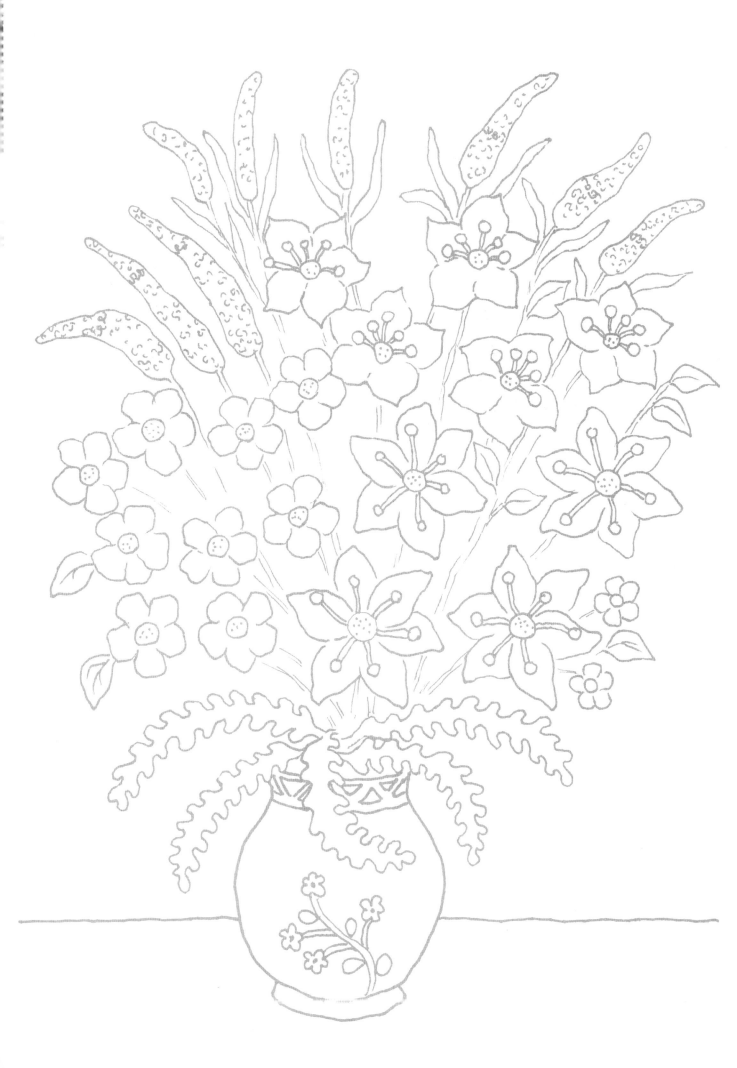

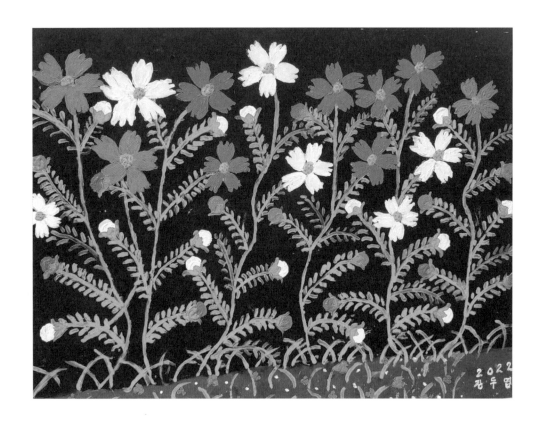

씨를 뿌리고 물을 주지 않았는데도

도화지라는 밭에 코스모스가 아주 활짝 피어났습니다.

내 그림을 본 며느리가

"어머, 어머니. 한 줄기에 여러 색의 코스모스가 피었네요!"라고 감탄하네요.

"응, 내 마음이야!"라고 했지요.

그림 세상 속에서는 우리 마음대로 할 수 있답니다.

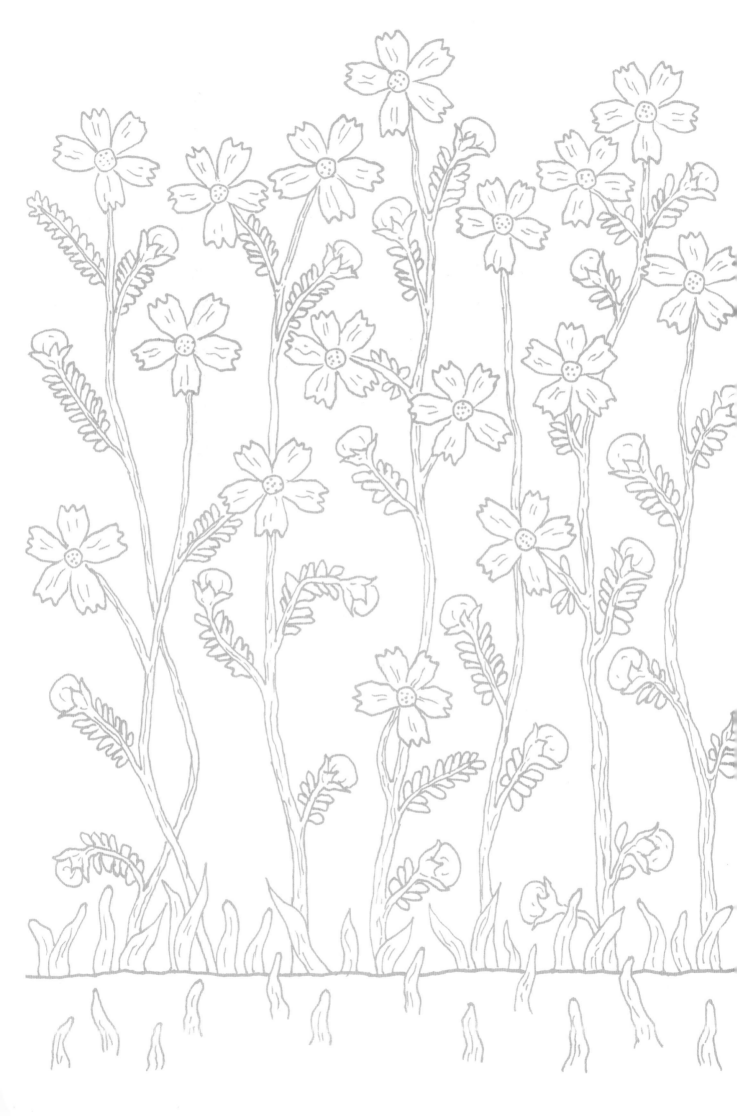

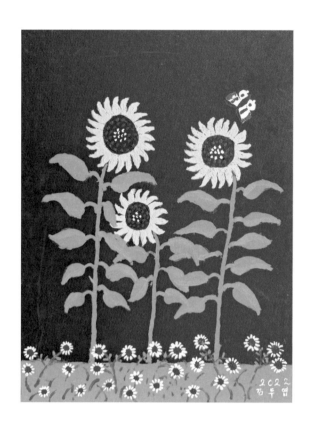

엄마, 아빠 그리고 아기 해바라기를 그렸습니다.

손님인 나비도 그렸지요.

이왕에 꽃 가족을 그렸으니 눈코입처럼 반짝거리는 씨도 그려 넣었어요.

그림을 다 그리면 안경을 벗고 실눈을 뜨고 감상합니다.

좋아요~ 예뻐요!

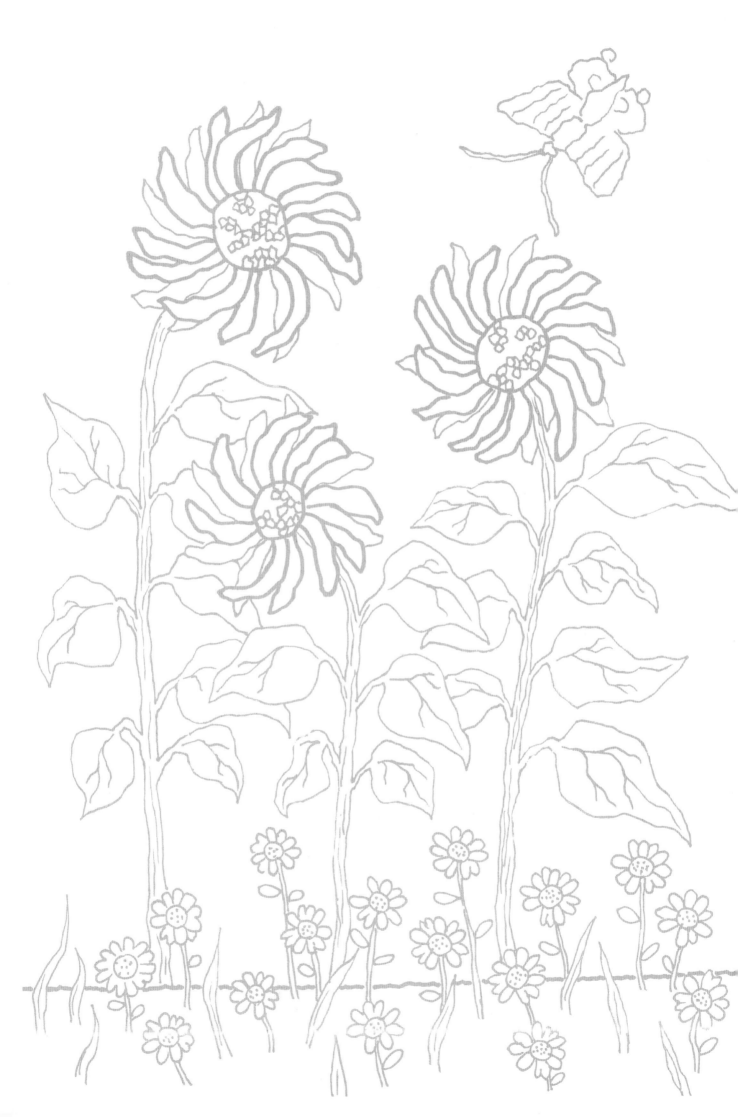

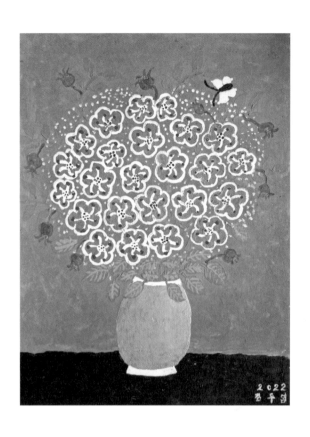

'오늘은 무엇을 그릴까?'

그림을 그리고부터 날마다 내 머릿속에 떠오르는 생각입니다.

83살부터 시작해 벌써 10년이 훌쩍 넘게 그림을 그렸지요.

그 세월 동안 이것저것 그리고 싶은 건 다 그려서

더는 그릴 게 없다며 붓을 놓은 적도 있었습니다.

하지만 붓을 손에 놓으니 심심합니다.

누워 있는 것도 지겹고, 텔레비전을 보며 앉아 있자니

여기저기 아픈 것만 생각나 또 그림 그리기를 시작합니다.

화병 위에 노란색 꽃을 풍성하게 심고

하얀색 점을 콕콕콕 찍어 안개꽃도 소복하게 둘러줍니다.

옳지, 역시나 제 생각대로 예쁘고 멋스러워요.

그릴 때마다 생각합니다. 꽃은 늘 정답이에요.

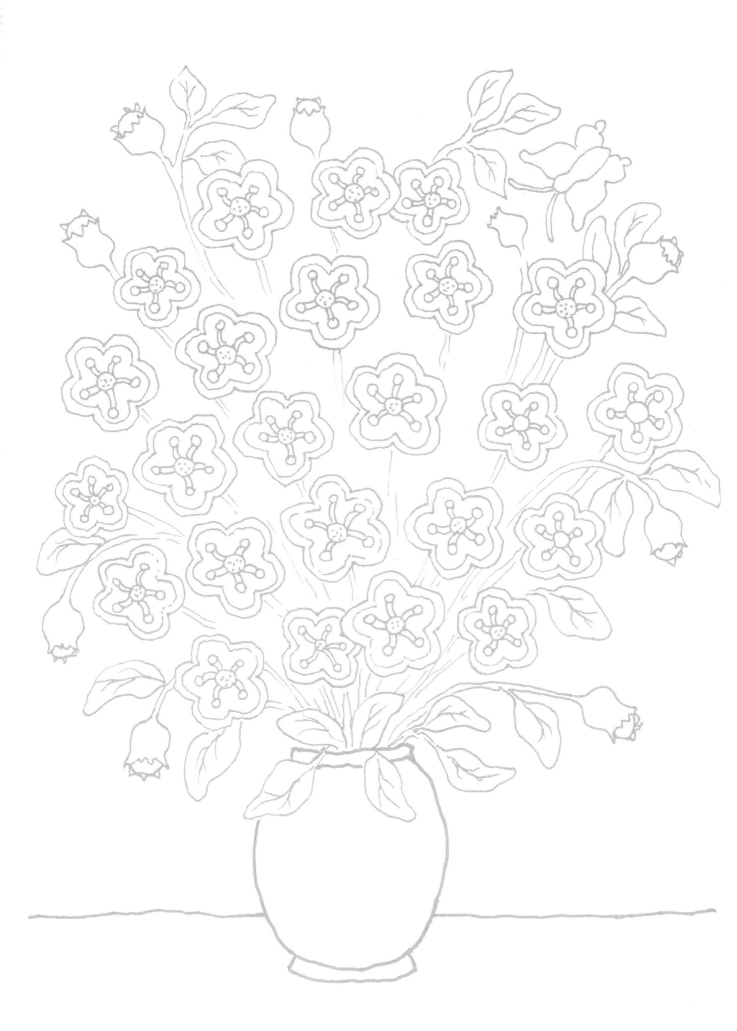

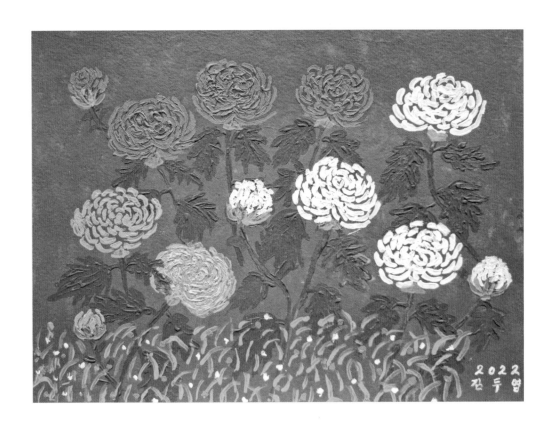

어쩌다 먼 걸음 하여 도시로 가면 꽃 보기가 참 힘들어요.

본다 해도 내 눈에는 영양이 부족해 비실비실한 꽃으로 보이기도 하고요.

반면 시골에서 피는 꽃은 오동통하게 살쪄 있어요.

자세히 봐 보세요. 꽃송이가 크기도 큼직하고 색도 선명하지요?

이렇게 통통하게 살이 찐 국화꽃을 잔뜩 그려보았어요.

여러분도 색칠하고 저처럼 실눈으로 감상해보세요.

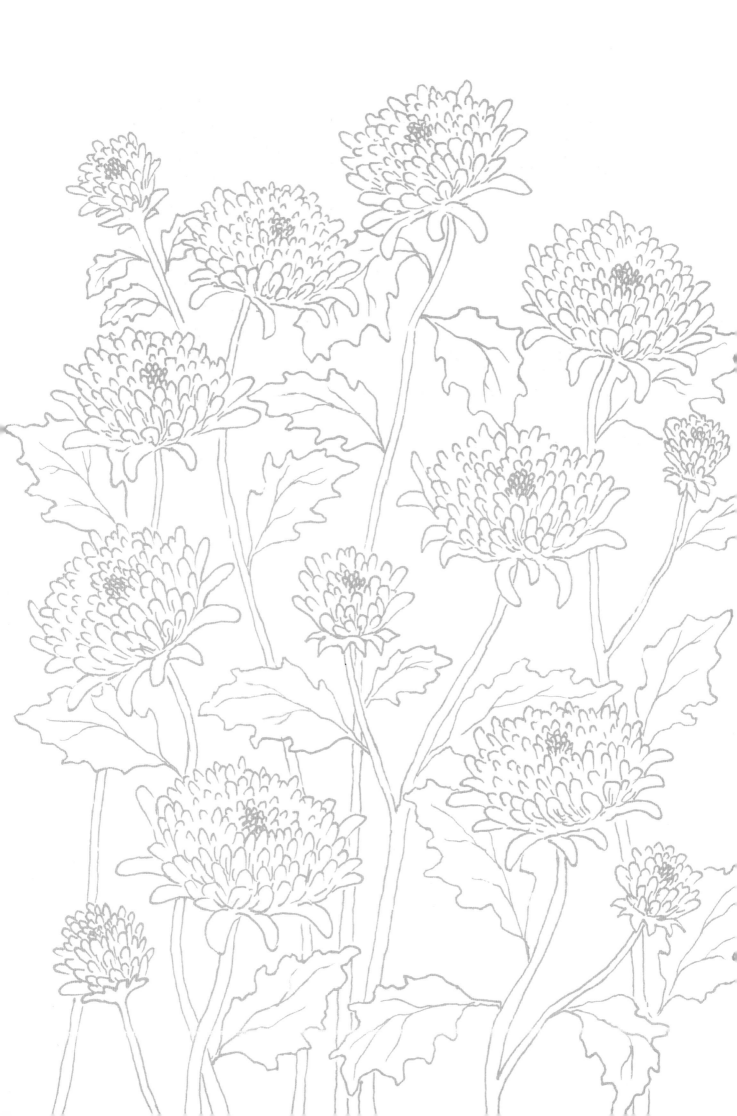

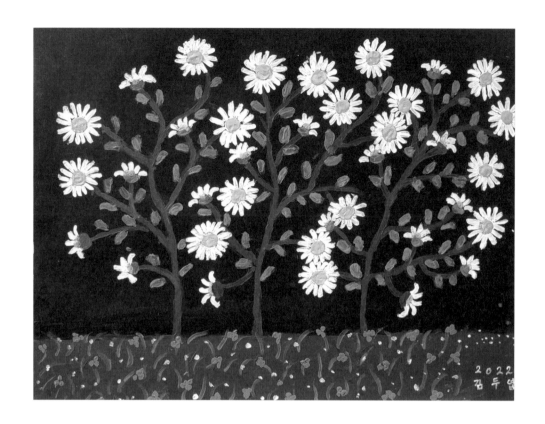

작은 국화가 잔뜩 피었습니다.
허리를 낮추고 바닥을 들여다보아야 보이는
작은 남산 제비꽃들도 송송 피어났네요.
모두 "나도 피었어요!" 하며
까르르 웃는 것 같습니다.

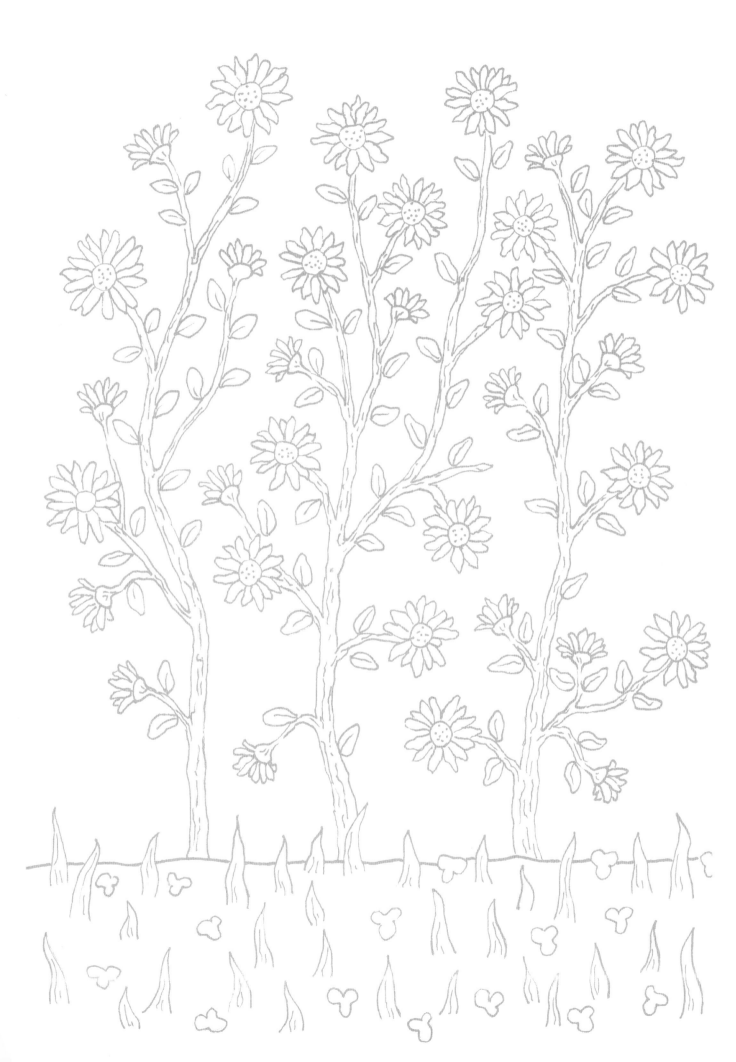

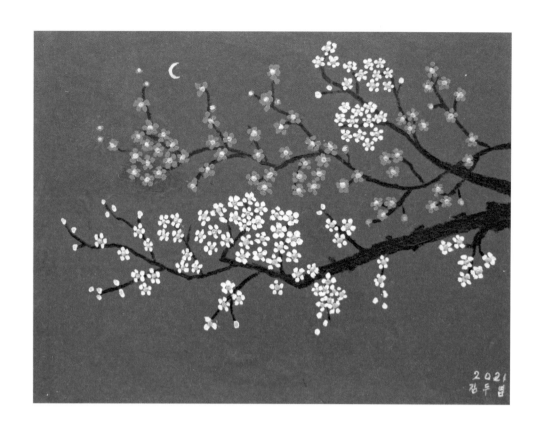

눈썹달이 뜬 저녁,

손수 지은 원피스를 입고 데이트를 하러 갔었어요.

약속 장소에 도착하니 매화나무 가지에

매화꽃이 소복이 피었더랬지요.

내 나이 17세 때였답니다.

그때 본 그 매화를 내 도화지 위에 다시 피워보았어요.

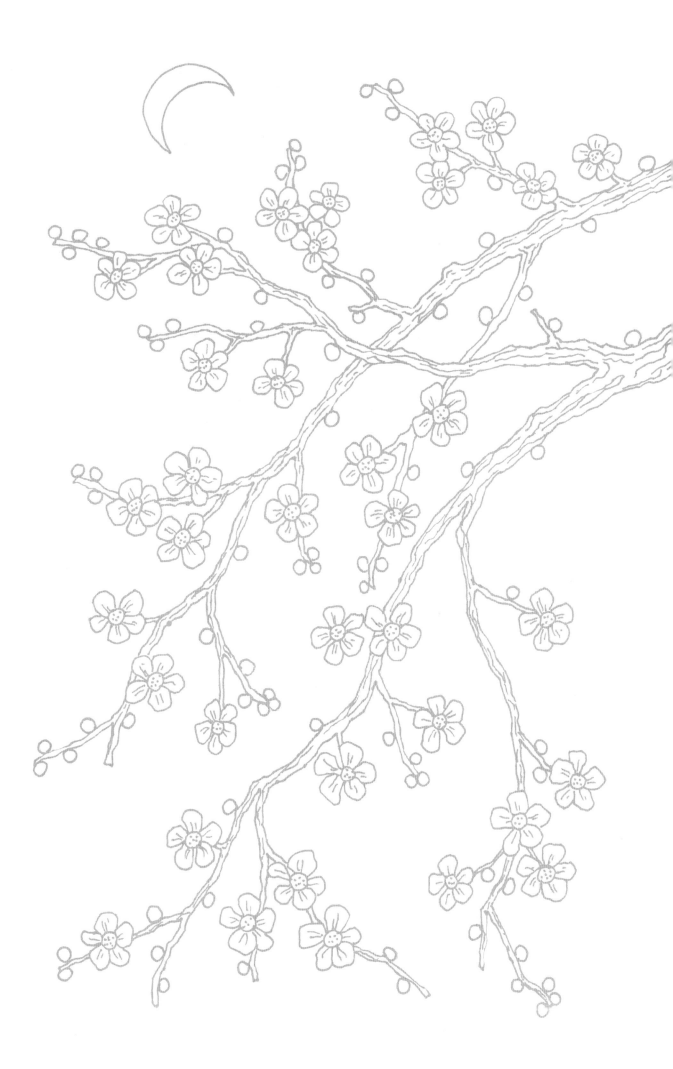

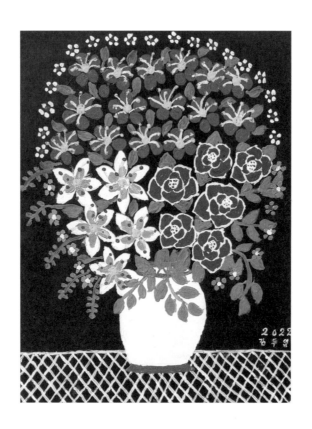

아들 현영이와 며느리가 장에 갔어요.

반찬도 사고 또 꽃을 한 다발 사다 꽂으면서 연신 둘이 기분이 좋습니다.

'먹을 것도 아닌 꽃을 돈을 주고 또 사 왔네~ 얼마를 주고 산 걸까?'

속으로만 생각하며 슬쩍 보니 아이고 어쩜,

꽃집에서 가장 화려한 것들로만 다 데려왔나 봅니다.

냉큼 책상 옆에 갖다 놓고 꽃을 그리기 시작했어요.

화가가 된 후 제 세상은 이렇게 화려하고 다채로워요.

이 그림을 따라 색을 칠하는 여러분의 하루도

빨갛고 파랗게 화려하면 좋겠습니다.

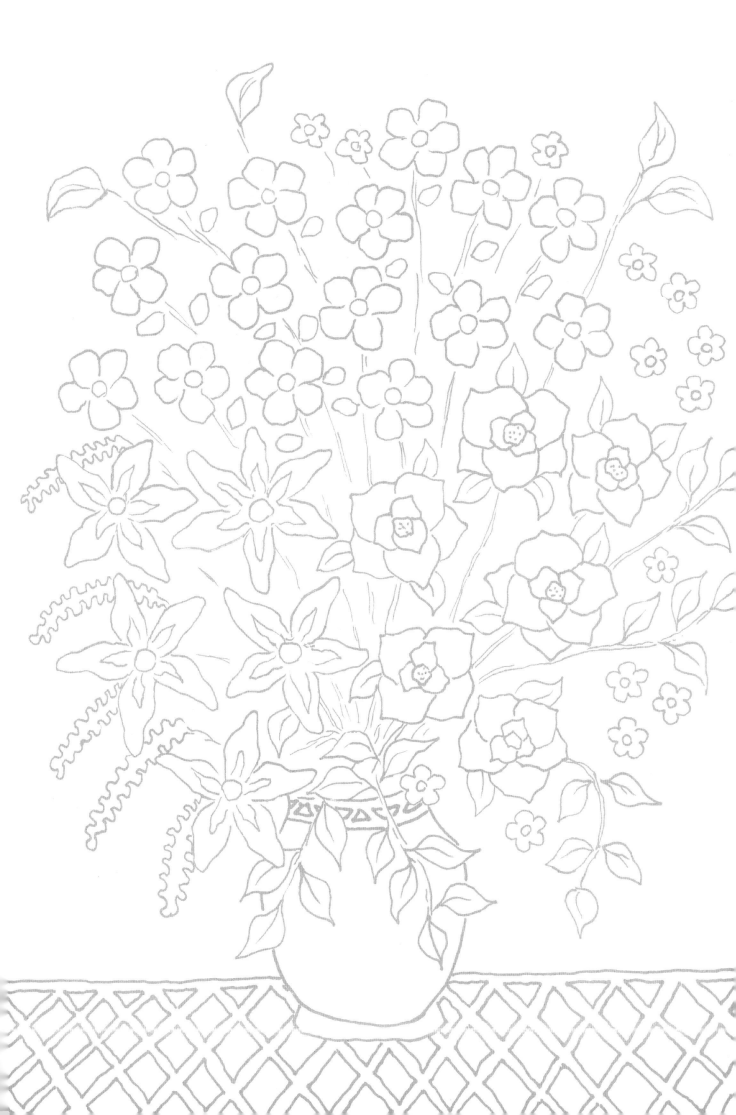

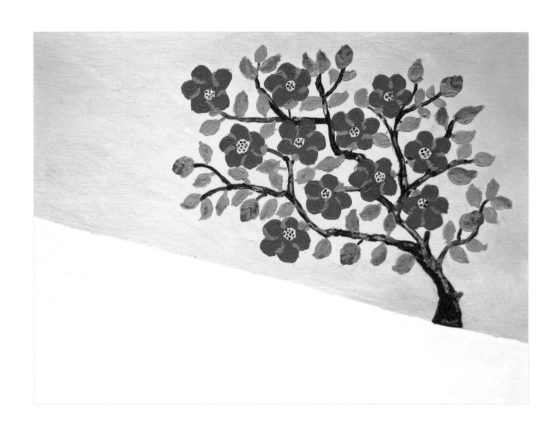

내가 사는 마을 입구에 있는 어느 집에는

30년이나 된 동백나무 한 그루가 있어요.

매년 어찌나 꽃이 멋들어지게 피는지 참 부러워요.

우리 집 마당 안에도 멋진 동백나무 한 그루 심었으면 좋겠어요.

동백꽃은 활짝 피고 질 때 꽃 한 송이가

덩어리로 툭 떨어지는데 정말 멋져요.

참! 여러분, 색칠할 때 바탕은 꼭 노란색으로 칠해주세요.

동백나무가 더욱더 멋지게 보일 거예요.

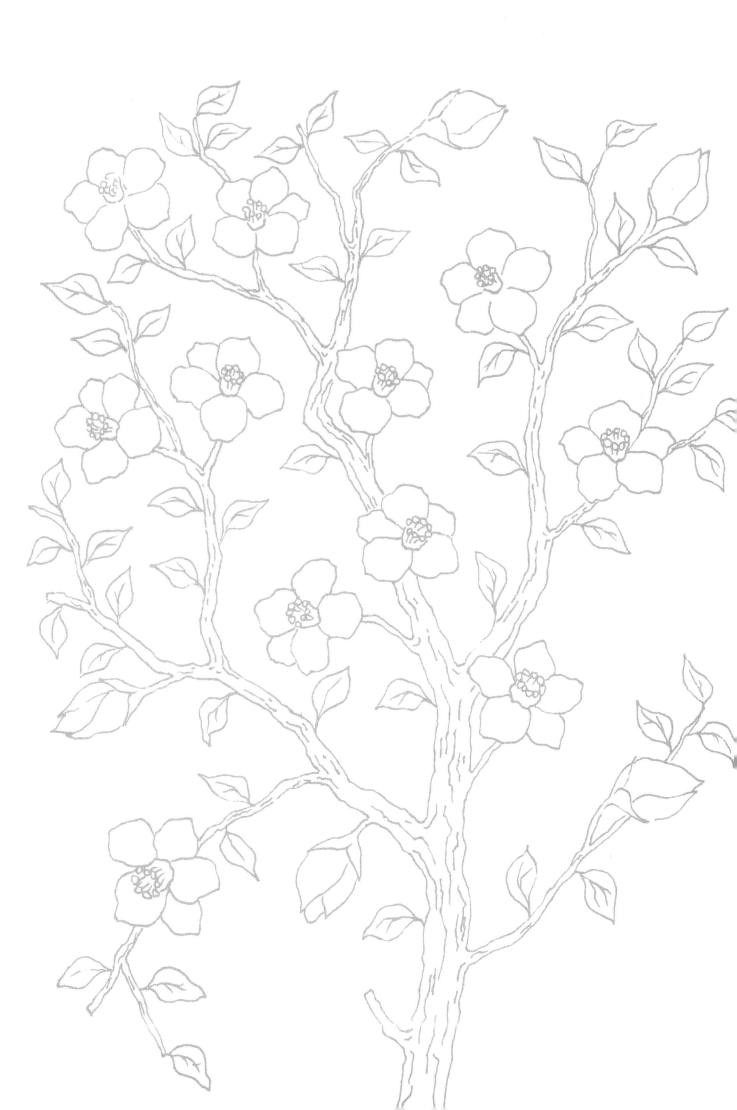

삶에 즐거움을 더하는
서사원 〈웰에이징 시리즈〉 컬러링북 편

웰에이징 시니어 컬러링북 ①

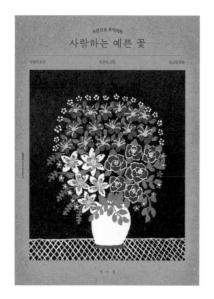

손끝으로 추억하는
사랑하는 예쁜 꽃

김두엽 그림·정현영 도안·김소영 총괄
| 56쪽 | 12,000원

웰에이징 시니어 컬러링북 ②

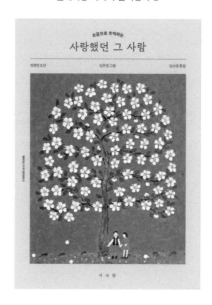

손끝으로 추억하는
사랑했던 그 사람

김두엽 그림·정현영 도안·김소영 총괄
| 48쪽 | 12,000원

웰에이징 시니어 컬러링북 ③

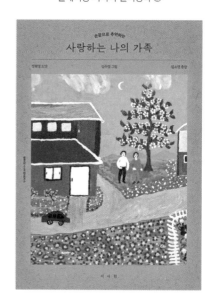

손끝으로 추억하는
사랑하는 나의 가족

김두엽 그림·정현영 도안·김소영 총괄
| 48쪽 | 12,000원

"현직 화가들의 수준 높은 작품을 감상하고
좋아하는 색으로 직접 색칠해보며
뇌에는 건강을, 손에는 근력을, 마음에는 쉼을, 삶에는 활력을 선물하세요!"

〈1권 꽃〉〈2권 연인〉〈3권 가족〉이라는 다채로운 내용으로 구성되어 있어 매일 다른 도안으로 골라 색칠하는 재미가 있습니다. 큼직하고 시원시원한 도안부터 오밀조밀하고 세밀한 도안까지 여러 난이도가 담겨 있어 색칠할 때 손의 힘 조절을 다양하게 할 수 있는데, 이를 통해 소근육이 발달하여 수전증 완화는 물론 인지 기능까지 강화할 수 있답니다. 또한 아이부터 시니어까지 다양한 연령대에서 예쁘다고 느낄 만한 작품들이 담겨 있기에 혼자는 물론 또래, 가족이 함께 색칠하며 그림에 관해 이야기를 나누는 행복한 시간을 보낼 수 있어요. 이 책『웰에이징 시니어 컬러링북 시리즈(총 3권)』와 함께 그림으로 삶이 더욱더 풍요로워지는 경이로운 경험과 매일 하고 싶은 일이 있다는 재미와 기쁨을 누려보세요!